颜真卿多宝塔碑

中国碑帖高清彩色精印解析本

杨东胜 主编

周思明 编

浙江古籍出版社

图书在版编目（CIP）数据

颜真卿多宝塔碑 / 周思明编. — 杭州 : 浙江古籍出版社,
2022.3（2023.5重印）

（中国碑帖高清彩色精印解析本 / 杨东胜主编）

ISBN 978-7-5540-2108-8

Ⅰ. ①颜… Ⅱ. ①周… Ⅲ. ①楷书—书法 Ⅳ. ①J292.113.3

中国版本图书馆CIP数据核字（2021）第201147号

颜真卿多宝塔碑

周思明　编

出版发行	浙江古籍出版社	
	（杭州体育场路347号　电话：0571-85068292）	
网　　址	https://zjgj.zjcbcm.com	
责任编辑	潘铭明	
责任校对	吴颖胤	
封面设计	墨点字帖	
责任印务	楼浩凯	
照　　排	墨点字帖	
印　　刷	湖北金港彩印有限公司	
开　　本	787mm×1092mm　1/16	
印　　张	3.75	
字　　数	86千字	
版　　次	2022年3月第1版	
印　　次	2023年5月第3次印刷	
书　　号	ISBN 978-7-5540-2108-8	
定　　价	28.00元	

如发现印装质量问题，影响阅读，请与印刷厂联系调换。

简　介

　　颜真卿（708—784），字清臣，京兆万年（今陕西西安）人，祖籍琅邪临沂（今属山东）。唐代名臣、书法家。曾任平原太守，后封鲁郡开国公，因此世称颜平原、颜鲁公。唐德宗时，李希烈叛乱，颜真卿奉命前往劝谕，被扣留，因忠直不屈而被李希烈缢杀。颜真卿书法受姻戚殷氏影响，又得笔法于褚遂良、张旭，一变"二王"古法，书风雄浑，人称"颜体"。其楷书端庄雄伟，气势开张；行书自楷书出，遒劲舒和，自成一格。

　　《多宝塔碑》全称《大唐西京千福寺多宝佛塔感应碑文》，立于唐天宝十一年（752），岑勋撰文，徐浩题写碑额，颜真卿书丹，史华刻石。碑文记载了楚金禅师主持修建多宝塔的起因和经过。碑高 285 厘米，宽 102 厘米。碑文刻于碑阳，共 34 行，满行 66 字。碑石现收藏于西安碑林。

　　《多宝塔碑》是颜真卿传世作品中创作时间较早的一件。此碑用笔精严，结体匀稳，秀丽刚健，平正端庄，从中既可以看到颜真卿所传承的"二王"、虞、褚之法，又可以看到后来颜体成熟风格之端倪，堪称颜真卿早年杰作。

　　日本东京国立博物馆所藏《多宝塔碑》拓本，字口清晰，是适合学习者临习的传世佳拓之一。本书即据此拓本精印出版。

一、笔法解析

1. 中侧

中侧指中锋与侧锋。中锋是指笔尖在笔画中间行笔的状态，侧锋是指笔尖在笔画一侧行笔的状态。《多宝塔碑》中的笔画起笔多用侧锋，行笔则用中锋。

看视频

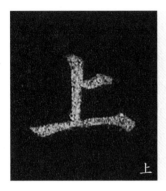

上

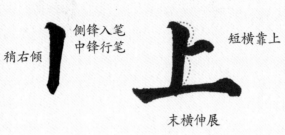

稍右倾　侧锋入笔 中锋行笔　短横靠上

末横伸展

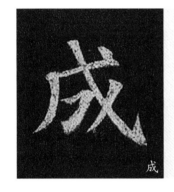

成

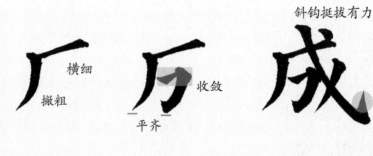

横细　撇粗　平齐　收敛　斜钩挺拔有力　侧锋出钩

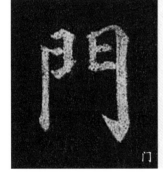

门

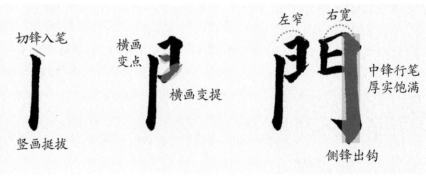

切锋入笔　横画变点　左窄　右宽

竖画挺拔　横画变提　中锋行笔 厚实饱满　侧锋出钩

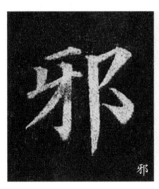

邪

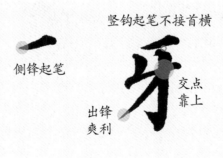

竖钩起笔不接首横

侧锋起笔　交点靠上

出锋爽利

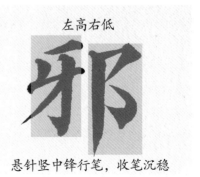

左高右低

悬针竖中锋行笔，收笔沉稳

2. 方圆

　　方圆指方笔和圆笔。笔画起、收笔及转折的地方呈现出或方或圆的形态,相应的形态和运笔方法即称为方笔或圆笔。方笔的特点是干净利落,圆笔的特点是内敛含蓄。书写时往往方圆并用,刚柔相济。

看视频

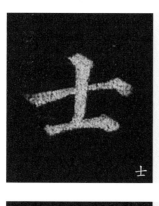

士

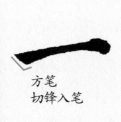

方笔
切锋入笔

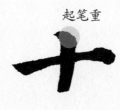

起笔重

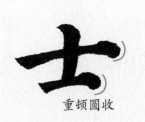

重顿圆收

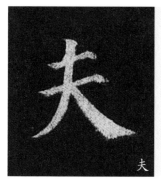

夫

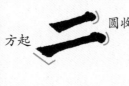

方起

圆收

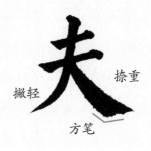

撇轻

捺重

方笔

七

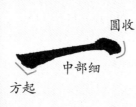

圆收

中部细

方起

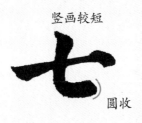

竖画较短

圆收

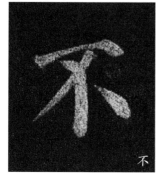

不

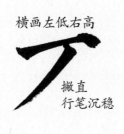

横画左低右高

撇直

行笔沉稳

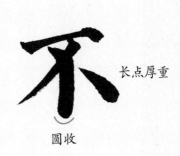

长点厚重

圆收

3

3.藏露

藏露指藏锋与露锋。藏锋是指把笔锋着纸的痕迹藏到笔画内部而不外露，露锋是指把笔锋着纸的痕迹显露在笔画外部。藏锋写出的线条更加含蓄、厚重，露锋写出的线条更加爽利、多姿。

看视频

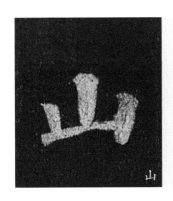

山

藏锋

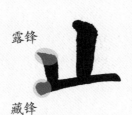

露锋

藏锋

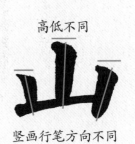

高低不同

竖画行笔方向不同

文

点画饱满粗壮

藏锋　藏锋

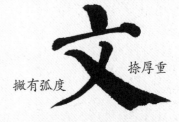

撇有弧度　捺厚重

生

顿笔

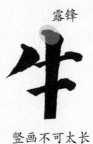

露锋

竖画不可太长

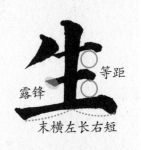

等距

露锋

末横左长右短

王

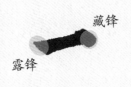

露锋　藏锋

中竖饱满粗壮

等距

末横不可太长

4

4. 提按

提按是指毛笔在行笔过程中的上下起伏。提则笔画变细，按则笔画变粗。

看视频

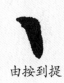
由按到提

横画提笔

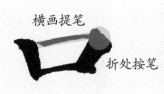
折处按笔

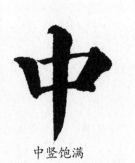
中竖饱满

横画平行

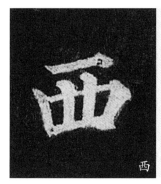

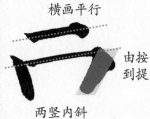
由按到提
两竖内斜

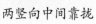
两竖向中间靠拢

立势

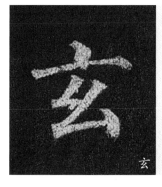

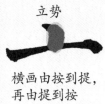
横画由按到提，
再由提到按

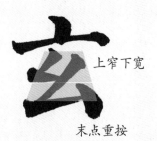
上窄下宽
末点重按

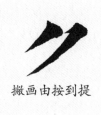
撇画由按到提

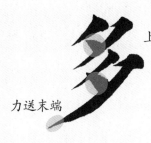
上下两点对正
力送末端

5. 顿挫

顿指将毛笔下按，挫指带有摩擦力的转向运笔动作。顿、挫多用在笔画的起、收笔处。

看视频

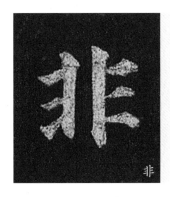

非

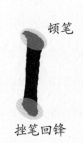

顿笔

挫笔回锋

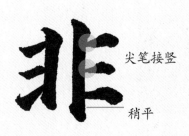

尖笔接竖

稍平

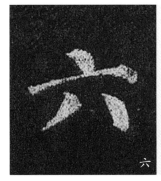

六

点画倾斜
顿笔铺毫

挫笔回锋

两点写重且打开

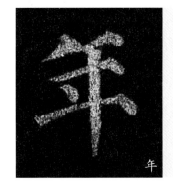

年

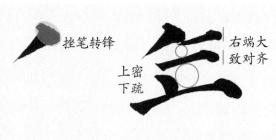

挫笔转锋

上密
下疏

右端大
致对齐

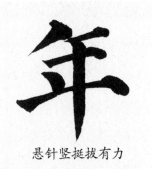

悬针竖挺拔有力

在

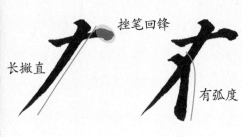

挫笔回锋

长撇直

有弧度

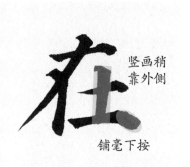

竖画稍
靠外侧

铺毫下按

6

二、结构解析

1. 外拓取势

外拓指笔画向外弯曲，形成一种向外的张力，体现出颜体楷书雍容博大、宽厚沉雄的艺术特色。

看视频

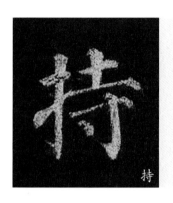

持

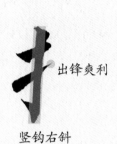

出锋爽利

竖钩右斜

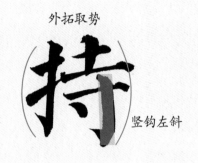

外拓取势

竖钩左斜

自

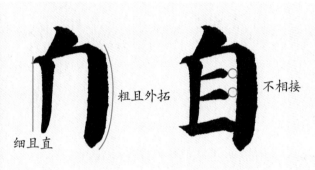

粗且外拓

细且直

不相接

圆

取外拓之势

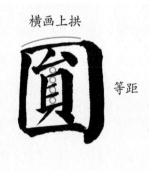

横画上拱

等距

乃

有弧度

藏锋起笔

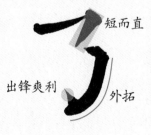

短而直

出锋爽利

外拓

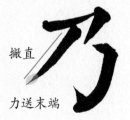

撇直

力送末端

7

2. 势态沉稳

《多宝塔碑》字形偏方，端庄平稳，正气饱满。当撇捺左右展开时，捺画的捺角多与撇画锋尖大致持平，呈现出一种舒展沉稳之美。

看视频

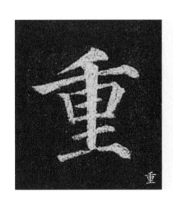

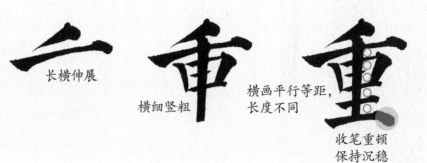

长横伸展

横细竖粗

横画平行等距，长度不同

收笔重顿
保持沉稳

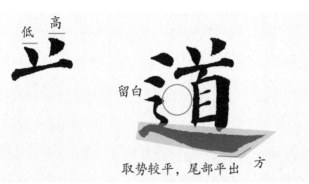

低　高

留白

取势较平，尾部平出　　方

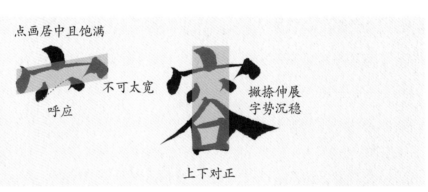

点画居中且饱满

不可太宽

呼应

撇捺伸展
字势沉稳

上下对正

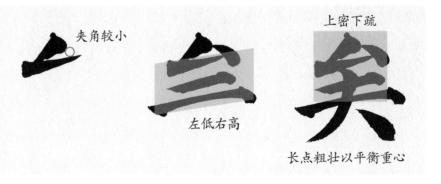

夹角较小

上密下疏

左低右高

长点粗壮以平衡重心

3. 布白均匀

布白指字内空白的分布。《多宝塔碑》字内空白分布大致均匀，整体和谐，字的结构显得疏密合理。

看视频

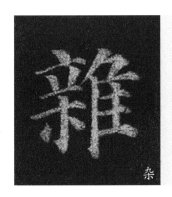

杂

紧凑

横画等距且靠上

左右布白匀称

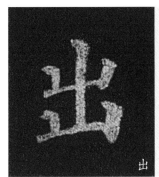

出

高低错落

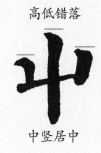

中竖居中

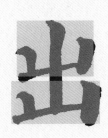

上窄下宽

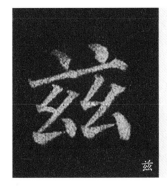

兹

点画斜立且靠右

撇画平行

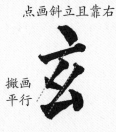

布白均匀
左低右高

藏

低 高

收紧

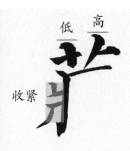

等距

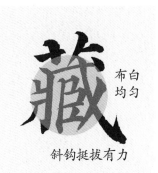

布白均匀

斜钩挺拔有力

9

4. 中收外放

中收外放指的是中宫收紧，笔画向外辐射。中收外放使笔画长短及字内疏密的对比更加突出，使字显得更有精神。

看视频

界

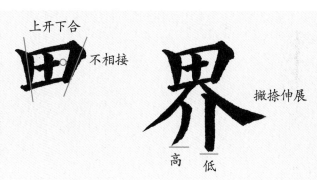

上开下合　不相接　撇捺伸展　高　低

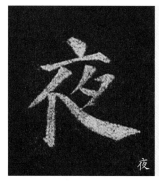

来

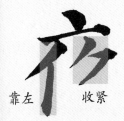

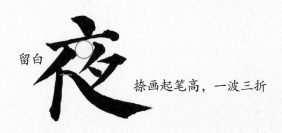

横画不宜长　点画竖立且饱满　紧凑　竖钩挺直　撇轻捺重　高　低　高

夜

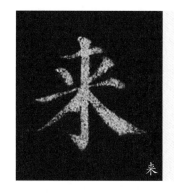

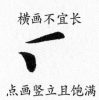

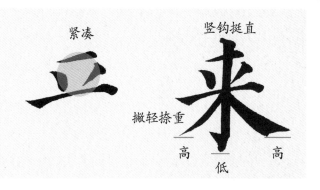

靠左　收紧　留白　捺画起笔高，一波三折

先

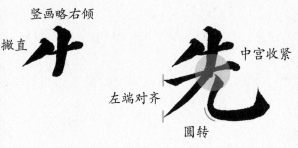

竖画略右倾　撇直　左端对齐　圆转　中宫收紧

5. 笔势呼应

笔势呼应使字的结构产生内在关系，是使字具有生命力的关键。书写时要根据笔顺和运笔动作，使笔画之间产生呼应。楷书笔画相对独立，不像行草书那样有较多连带，笔画间的呼应更多地体现为笔断意连。

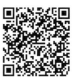

看视频

三、章法与创作解析

唐代书法作为中国书法史上的又一个高峰，创立了崭新的艺术风格，整体上呈现出富有开拓性、包容性的品格。在楷书领域，颜真卿楷书雄强豪迈、大气磅礴，体现了时代精神，开辟了新的天地，其精神直逼汉隶周金，正与盛唐气象相契，故往往与杜诗、韩文同被誉为盛唐气象的写照。

《多宝塔碑》为颜真卿44岁时所书，当时其自家风格尚未完全明晰，因而此碑带有较多追求匀稳平和的时风，但其字形趋于方正，重心稳定，已经初具庄严肃穆、厚重沉着的特征，是体现颜真卿早期书法风貌的代表之作。

慧深求無為於有為通解
則福廣起因者相相遣則
之圍繞夫發行者相相遣則
菜舍朴玉之光輝等旃檀
定慧為文質以戒忍為剛

周思明节临《多宝塔碑》

12

书者临习唐楷多年，尤其偏爱颜真卿楷书。此幅近作即以《多宝塔碑》书风为基调，以毛泽东《七律·长征》为创作内容。《多宝塔碑》的章法，是典型的纵有行、横有列，从整拓来看，碑文有界格，字距与行距相近，略显茂密。从剪裱成册的字帖来看，《多宝塔碑》中的字在上下左右都留有空间，不像《颜勤礼碑》那样把格子撑满，因而整幅作品显得更清晰、整洁。创作前，书者在作品纸上折出格子，以保证在章法上与《多宝塔碑》保持一致。唐楷原碑大多有界格，因此在临摹唐楷或以唐楷风格创作时，最好也使用带格子的作品纸或自己打出格子。这幅作品以中堂的形式书写56个字的七律，正文5行，满行12字，第5行8字，下部留白，另起一行落双行款。双行款字数较多，其分量与正文较为匹配。

　　《多宝塔碑》碑石坚润，刻工技艺精湛。从拓本上可以看出，书家笔下的起收笔细节，乃至笔画间的牵丝，都被很好地还原出来了。这些细节，我们在临创时不可忽视，风格、神韵的传达，往往有赖于这些细节的再现。比如作品中的"泥""寒"等字。《多宝塔碑》中的门字框并不像《颜勤礼碑》那样有明显的相向之势，右部横折钩往往较直，有些还带有向内的弧度，从而让字形更显挺拔、秀美。如作品中的"闲""开"等字。我们在力求作品整体表现颜体楷书的正大气象时，也应专注于颜体笔法精到与字法丰富的一面。作品中各字的结体要注意欹侧、收放、疏密、高低等方面的变化，但总体要稳而端庄，不宜有明显的大小参差。笔画多的字应注意把笔画写细，结构紧凑，如"难"字；笔画少的字应适当展开，写粗写重，勿使过小，如"山"字。

　　在墨法上，整体而言，无需有浓淡枯湿变化，以墨色饱满为佳。

　　一件书法作品，展现的是书写者的综合能力。优秀的作品，离不开临古的苦功，离不开在笔法、结构、墨法、章法上的学习积累，更离不开认真地读帖与思考。唐楷之所以具有无限的生命力，是由于它具有非常完备而稳定的笔法体系及姿态跌宕的结构、精密有序的章法，不仅适合初学入门，也足以供我们深入探索。

录毛主席七律长征诗内时在辛丑年金秋重阳节后百松白云黄鹤之乡武汉长江之畔景真頁斋主人周思明书画记之

红军不怕远征难万水千山祇
等闲五岭逶迤腾细浪乌蒙磅
礴走泥丸金沙水拍云崖暖
渡桥横铁索寒更喜岷山千里大
雪三军过后尽开颜

周思明　楷书中堂　毛泽东《七律·长征》

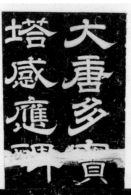

大唐多寶塔感應碑

大唐西京千福寺多寶佛塔感應碑文

南陽岑勳撰

朝議郎判尚書武部員外郎琅邪顏真卿書

朝散大夫檢校尚書都官郎中東海徐浩題額

粵妙法蓮華，諸佛之祕藏也；多寶佛塔，證經之踴現也。發明資乎十力，弘建在於四依。有禪師法號楚金，姓程，廣平人也。祖父並信著釋門，慶歸法胤。母高氏，久而無妊，夢諸佛而有娠。是生龍象之徵，無取熊羆之兆。誕彌厥月，炳然殊相。歧嶷絕於葷茹，髫齔不為童遊。道樹萌牙，聳豫章之楨幹；禪池畎澮，涵巨海之波濤。年甫七歲，居然厭俗，自誓出家，禮藏探經，法華在手。宿命潛悟，如識前因；深達實相，頓見如來。

爾後因靜夜持誦，至《多寶塔品》，身心泊然，如入禪定。忽見寶塔，宛在目前，釋迦分身，遍滿空界。行勤圓滿，感斯瑞相。遂發宏願，誓建寶塔。既而方便引導，靡不周悉。

禪師以建塔之事，聞於帝心。帝夢中嘉應，許之。二載，敕內侍趙思侃求諸寶塔。禪師汲引將遍，道俗歸心，施財連袂，俱集同行。積以歲月，寶塔乃成。

天寶元載，創構材木，肇安相輪。禪師理會佛理，默識心通。每夜自持香鐙，旋繞寶塔。塔剎成，而聖主降夢；工畢，而帝為制額。

凡四載功畢，會逾萬人。遍法界之供養，盡十方之歸依。是塔也，具體而微，巍然特立。

二載，敕賜絹百匹，俾夫常以香華供養。其後禪師當於此塔，精誠懇禱，靈應屢彰。

禪師嘗於此塔，誦經行道，常感瑞相。自爾之後，道俗歸心，香水隱以水流中，夜禪觀之時，忽聞空中有聲，告以誠信。

禪師智瑩心燈，高懸慧日。圓頓之理，達於無餘。

粵自創構，迄今感通，永垂法化，以貽後人。

天寶十一載歲次壬辰四月乙丑朔廿二日戊戌建。

敕檢校塔使正議大夫行內侍趙思侃。

判官內府丞車沖。

檢校僧義方。

河南史華刻。

大唐西京千福寺多宝佛塔感应碑文。南阳岑勋撰。朝议郎。判尚书武部员外郎。琅邪颜真卿书。朝散大

大唐西京千福寺多宝佛

塔感应碑文

南阳岑勋撰 朝议郎

判尚书武部员外郎琅

邪颜真卿书 朝散大

夫。捡挍尚书。都官郎中。东海徐浩题额。粤妙法莲华。诸佛之秘藏也。多宝佛塔。证经之踊现也。发明资乎十力。弘建在

夫捡挍尚書都官郎中東海徐浩題額粤妙法蓮華諸佛之秘藏也多寶佛塔證経之踊現也發明資乎十力弘建在

於四依有禪師法号楚金姓程廣平人也祖父並信著釋門慶歸法胤母高氏久而無姙夜夢諸佛覺而有娠是生龍象之徵無取

于四依。有禅师法号楚金。姓程。广平人也。祖。父并信著释门。庆归法胤。母高氏。久而无妊。夜梦诸佛。觉而有娠。是生龙象之征。无取

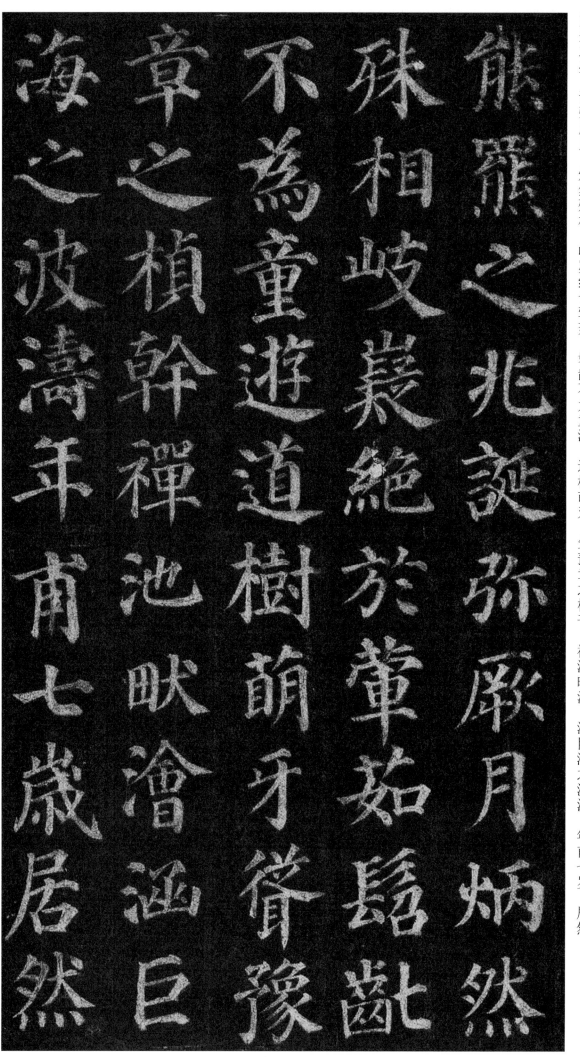

熊罴之兆。诞弥厥月。炳然殊相。岐嶷绝于荤茹。髫龀不为童游。道树萌牙。耸豫章之桢干。禅池畎浍。涵巨海之波涛。年甫七岁。居然

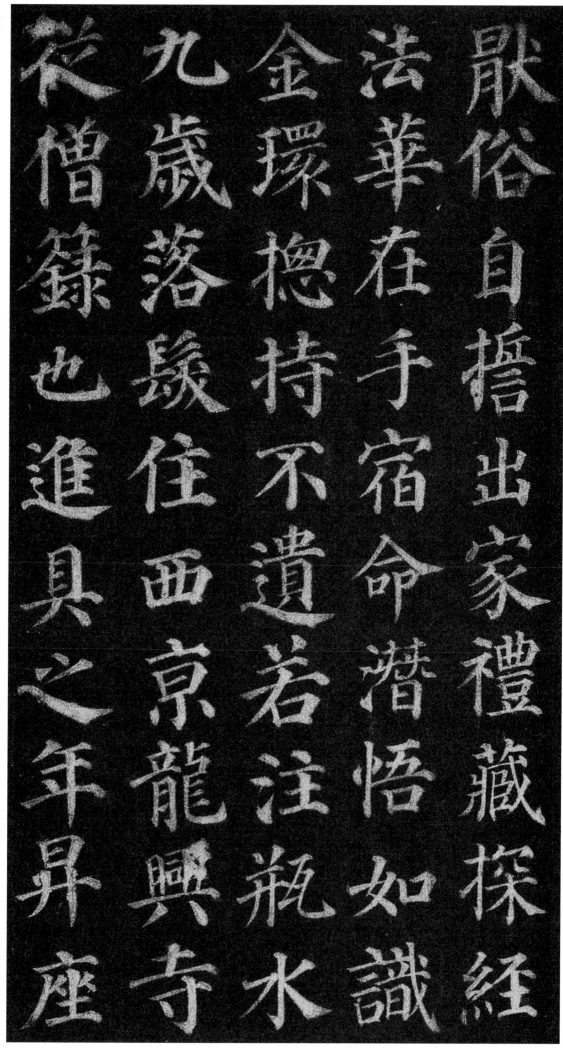

散俗自誓出家禮藏探經
法華在手宿命潛悟如識
金環總持不遺若注瓶水
九歲落髮住西京龍興寺
从僧篆也進具之年昇座

异穷子之疾走。直诣宝山。无化城而可息。尔后因静夜持诵。至多宝塔品。身心泊然。如入禅定。忽见宝塔。宛在目前。

讲法顿收珍藏異窮子之疾走直詣寶山無化城而可息爾後因靜夜持誦至多寶塔品身心泊然如入禪定忽見寶塔宛在目前

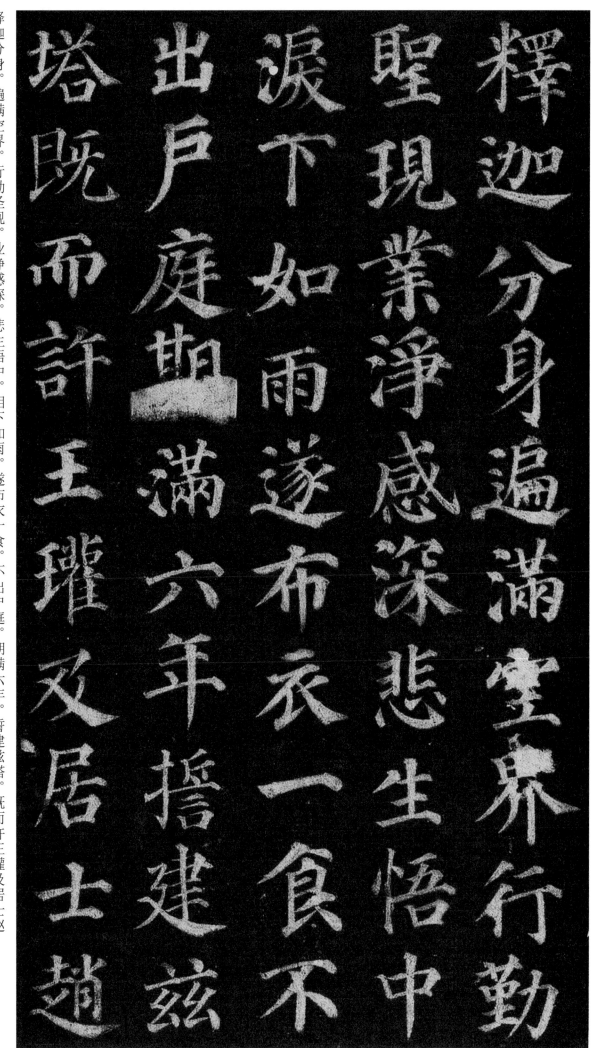

釋迦分身。遍満空界。行勤聖現。業净感深。悲生悟中。泪下如雨。遂布衣一食。不出户庭。期满六年。誓建兹塔。既而许王瓘及居士赵

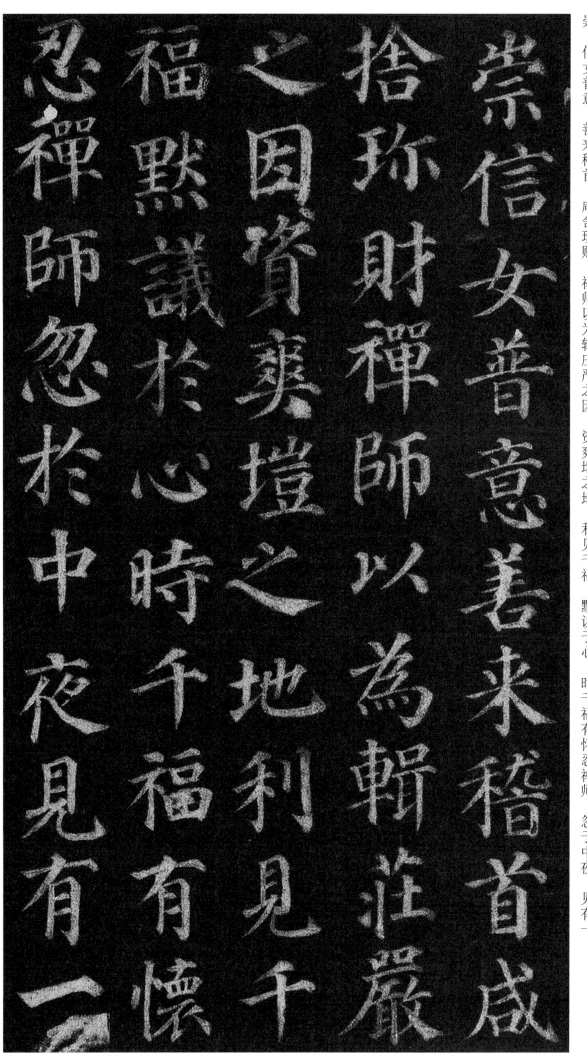

忍禪師忽於中夜見有一

捨斺財禪師以為輯莊嚴

福默議於時千福有懷

之因資爽塏之地利見千

崇信女普意善来稽首歲

信女普意。善来稽首。咸舍珍财。禅师以为辑庄严之因。资爽塏之地。利见千福。默议于心。时千福有怀忍禅师。忽于中夜。见有一

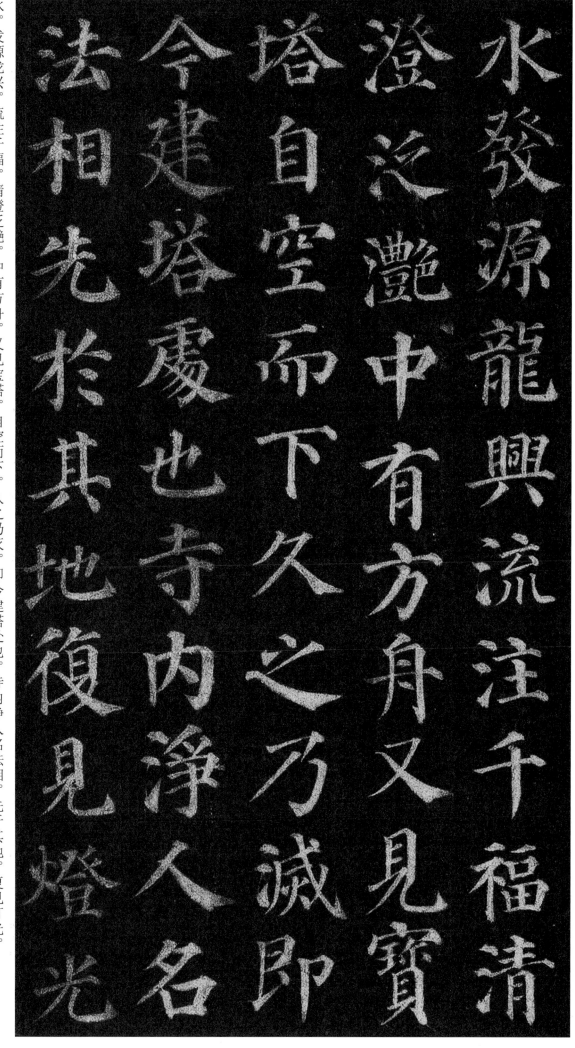

水。发源龙兴。流注千福。清澄泛滟。中有方舟。又见宝塔。自空而下。久之乃灭。即今建塔处也。寺内净人名法相。先于其地。复见灯光。

水發源龍興流注千福清澄泛滟中有方舟又見寶塔自空而下久之乃減即今建塔處也寺內淨人名法相先於其地復見燈

远望则明。近寻即灭。窃以水流开于法性。舟泛表于慈航。塔现兆于有成。灯明示于无尽。非至德精感。其孰能与于此。及禅师建言。

远望则明近寻即灭窃以水流开于法性舟泛表于慈航塔现兆于有成灯明示于无尽非至德精感其孰能与于此及禅师建言

24

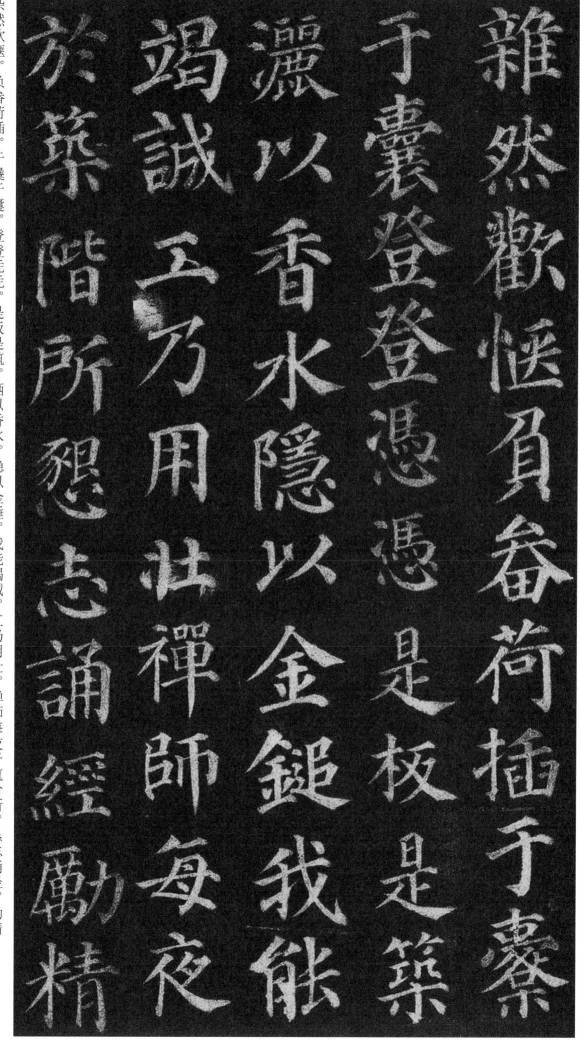

杂然欢愥。负畚荷插。于囊于囊。登登凭凭。是板是筑。洒以香水。隐以金锤。我能竭诚。工乃用壮。禅师每夜于筑阶所。恳志诵经。励精

行道。众闻天乐。咸嗅异香。喜叹之音。圣凡相半。至天宝元载。创构材木。肇安相轮。禅师理会佛心。感通帝梦。七月十三日。敕内

行道衆聞天樂咸嗅異香喜歎之音聖凡相半至天寶元載創構材木肇安相輪禪師理會佛心感通帝夢七月十三日敕内

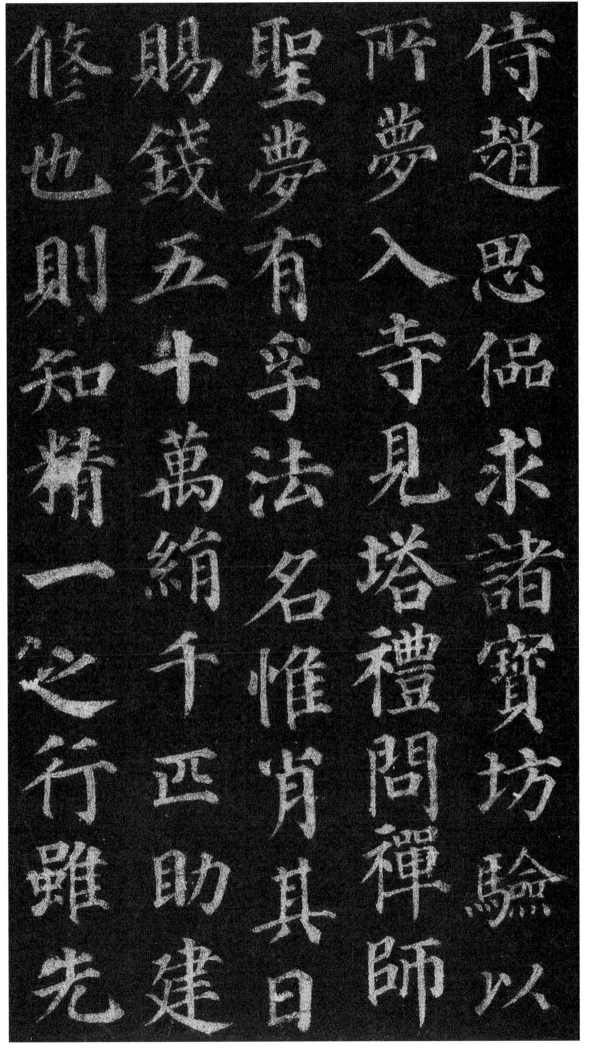

侍赵思侃求诸宝坊。验以所梦。入寺见塔。礼问禅师。圣梦有孚。法名惟肖。其日赐钱五十万。绢千匹。助建修也。则知精一之行。虽先

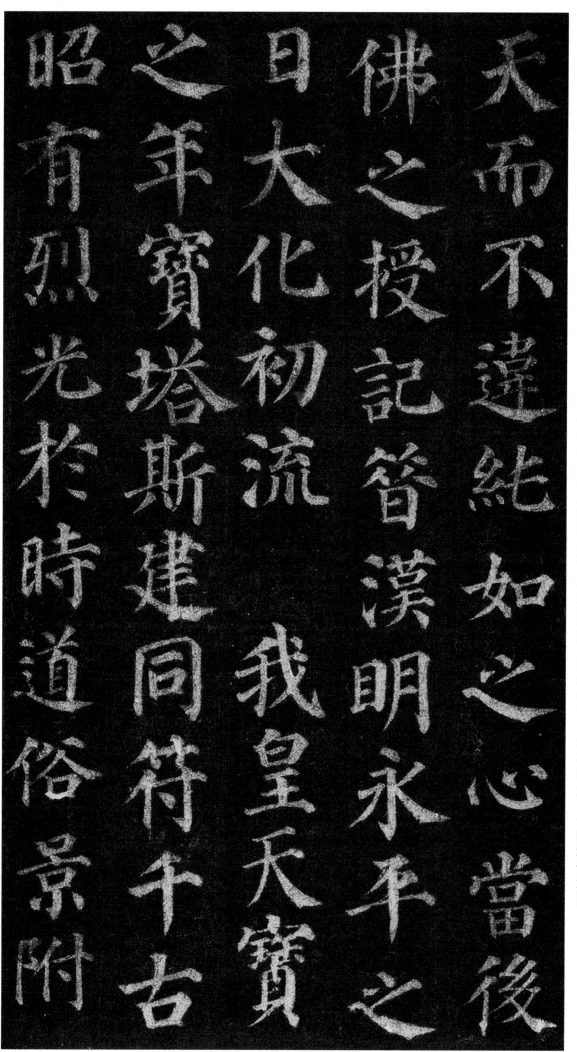

天而不违。纯如之心。当后佛之授记。昔汉明永平之日。大化初流。我皇天宝之年。宝塔斯建。同符千古。昭有烈光。于时道俗景附。

檀施山積。庀徒度財。功百其倍矣。至二载。敕中使杨顺景宣旨。令禅师于花萼楼下迎多宝塔额。遂总僧事。备法仪。宸眷俯

檀施山積庀徒度財功

其倍矣至二載敕中使

楊順景宣

花萼樓下迎多寶塔額

揔僧事備法儀宸睠俯

临额书下降又赐绢百匹圣札飞毫动云龙之气象天文挂塔驻日月之光辉至四载塔事将就表请庆斋归功帝力时僧道四

临。额书下降。又赐绢百匹。圣札飞毫。动云龙之气象。天文挂塔。驻日月之光辉。至四载。塔事将就。表请庆斋。归功帝力。时僧道四

曾會逾萬人有五色雲團輔塔頂眾盡瞻觀莫不崩悅大哉觀佛之光利用賓于法王禪師謂同學曰鵬運滄溟非雲羅之可頓心

部。会逾万人。有五色云团辅塔顶。众尽瞻睹。莫不崩悦。大哉观佛之光。利用宾于法王。禅师谓同学曰。鹏运沧溟。非云罗之可顿。心

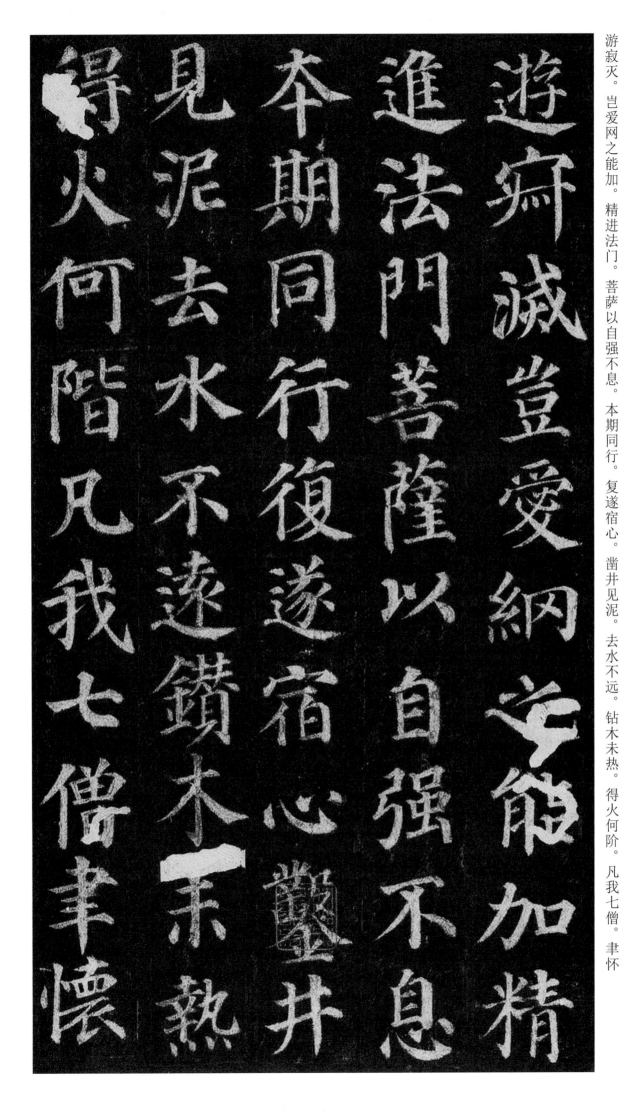

游寂灭。岂爱网之能加。精进法门。菩萨以自强不息。本期同行。复遂宿心。凿井见泥。去水不远。钻木未热。得火何阶。凡我七僧。聿怀

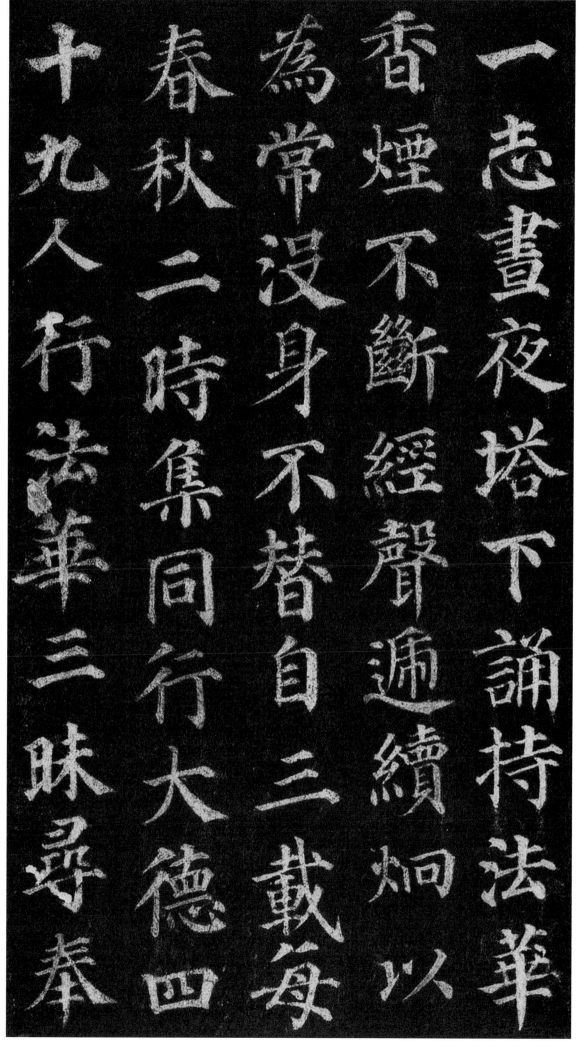

一志畫夜塔下誦持法華香煙不斷經聲遞續炯以為常沒身不替自三載每春秋二時集同行大德十九人行法華三昧尋奉

一志。昼夜塔下。诵持法华。香烟不断。经声递续。炯以为常。没身不替。自三载。每春秋二时。集同行大德四十九人。行法华三昧。寻奉

33

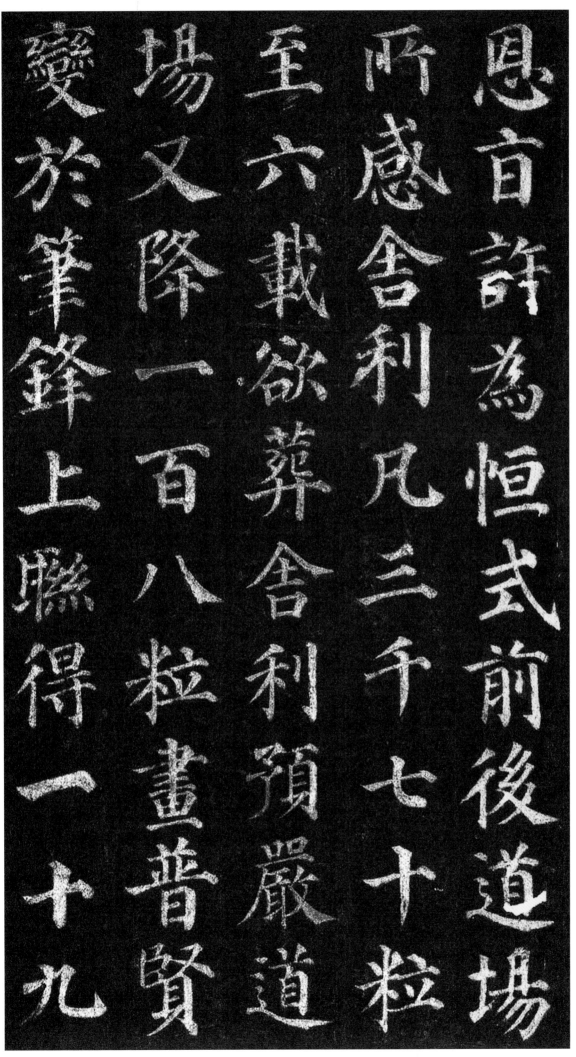

恩旨。许为恒式。前后道场。所感舍利凡三千七十粒。至六载。欲葬舍利。预严道场。又降一百八粒。画普贤变。于笔锋上联得一十九

恩旨許爲恒式前後道場
所感舍利凡三千七十粒
至六載欲葬舍利預嚴道
場又降一百八粒畫普賢
變於筆鋒上瞰得一十九

粒。莫不圆体自动。浮光莹然。禅师无我观身。了空求法。先刺血写法华经一部。菩萨戒一卷。观普贤行经一卷。乃取舍利三千粒。盛

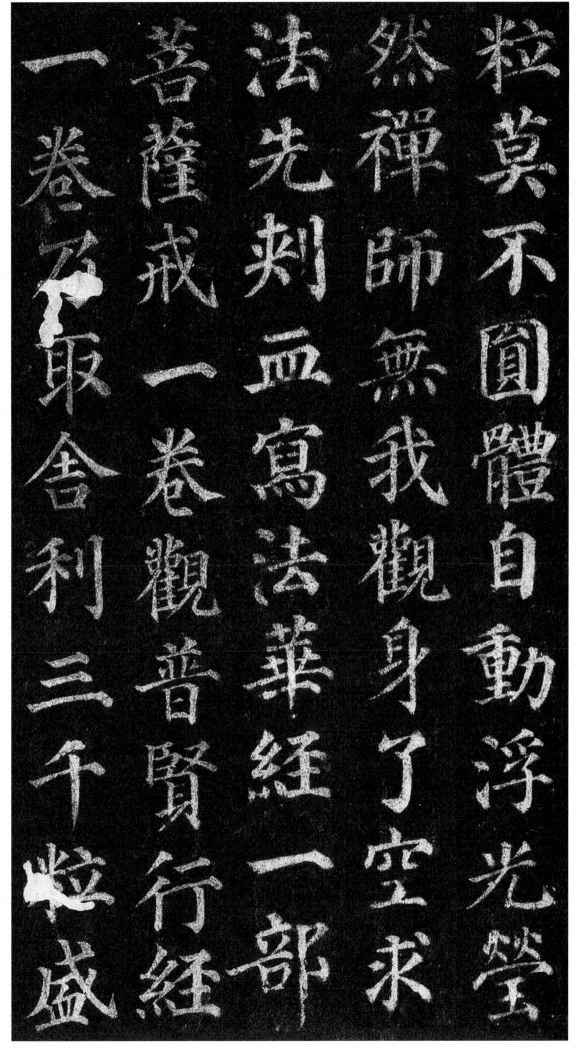

莹莫不圓體自動浮光瑩

然禪師無我觀身了空求

法先刺血寫法華經一部

菩薩戒一卷觀普賢行經

一卷乃取舍利三千粒盛

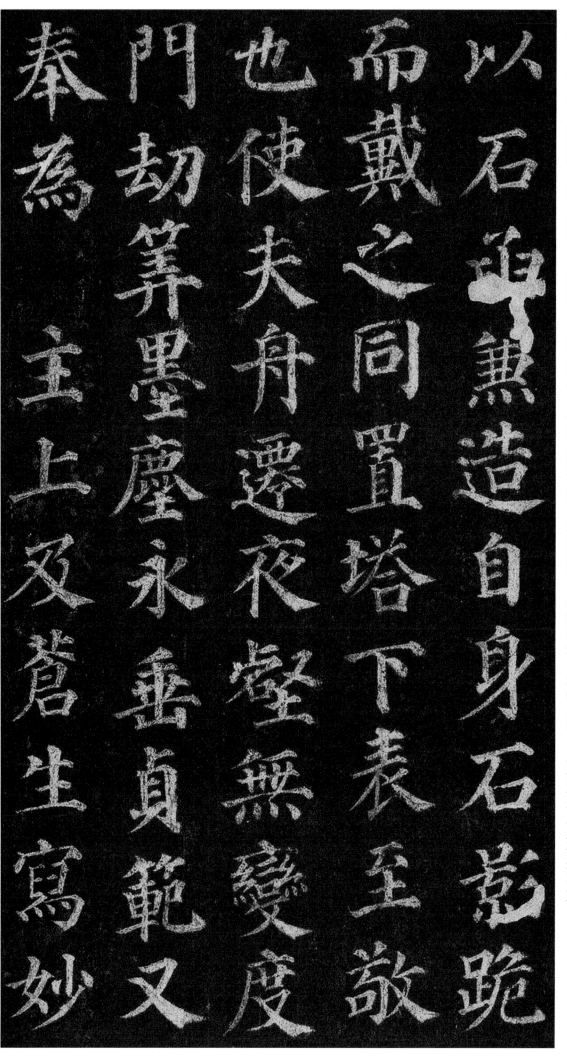

以石函。兼造自身石影。跪而戴之。同置塔下。表至敬也。使夫舟迁夜壑。无变度门。劫箅墨尘。永垂贞范。又奉为主上及苍生写妙

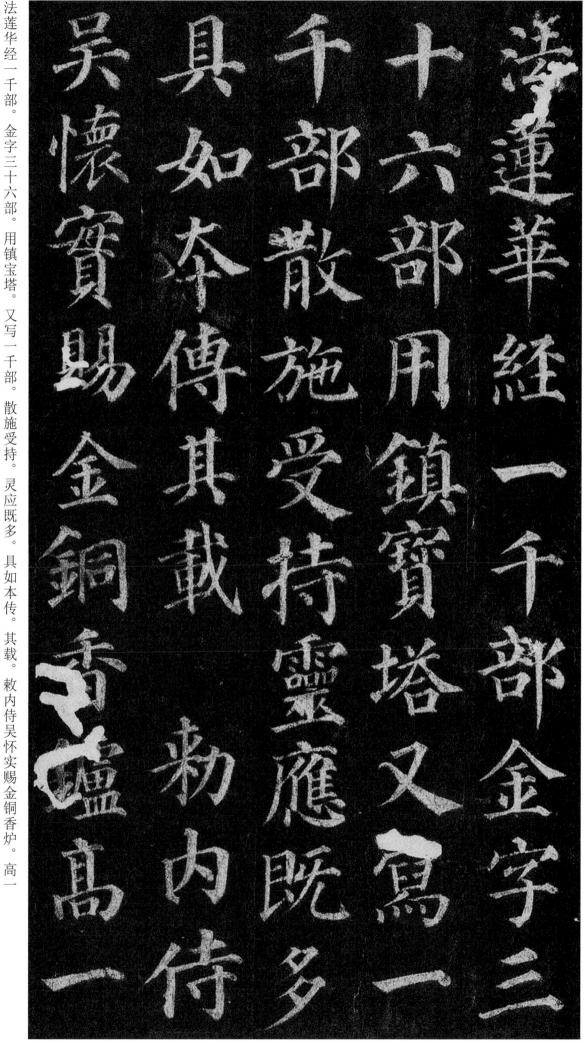

莲华経一千部。金字三
十六部。用镇宝塔。又写一
千部。散施受持。灵应既多。
具如本传。其载。敕内侍
吴怀实赐金铜香炉。高一

丈五尺奉表陳謝于
詔批云師弘濟之
顙感達人天
莊嚴之心義成因果則法
施財施信所宜先也
上握至道之靈符受如来

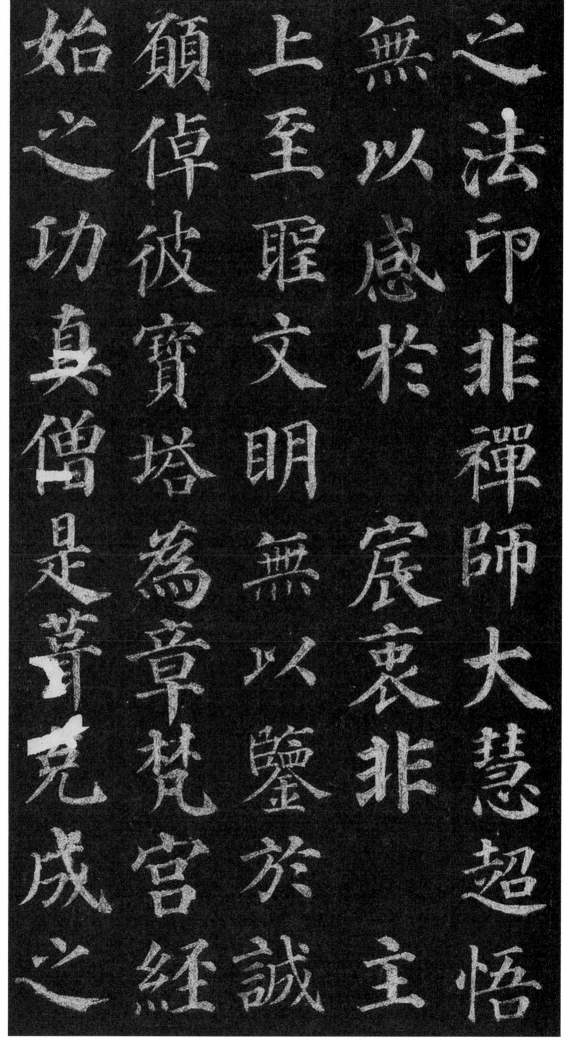

之法印。非禅师大慧超悟。无以感于宸衷。非主上至圣文明。无以鉴于诚愿。倬彼宝塔。为章梵宫。经始之功。真僧是茸。克成之

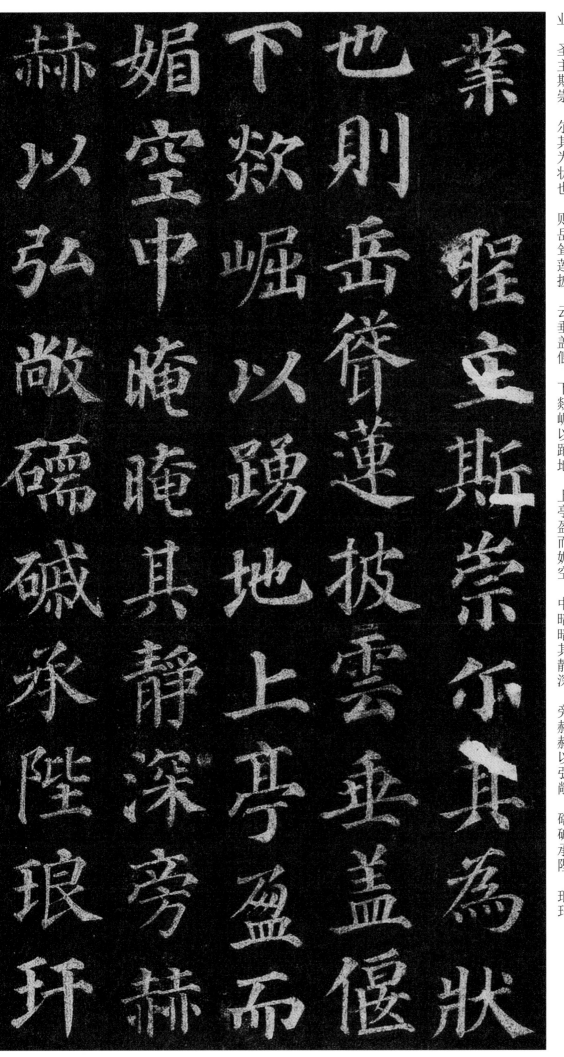

业。圣主斯崇。尔其为状也。则岳耸莲披。云垂盖偃。下欻崛以踊地。上亭盈而媚空。中暗暗其静深。旁赫赫以弘敞。礌碱承陛。琅玕

綷欂。玉瑱居楹。銀黃拂戶。重櫩疊于畫栱。反宇環其璧璫。坤靈顒頵以負砌。天祇儼雅而翊戶。或復肩挐摯鳥。肘攘修蛇。冠盤巨龍。

綷欂玉瑱居楹銀黃拂戶

重簷疊於畫栱反宇環其

璧璫坤靈顒頵以負砌天

祇儼雅而翊戶或復肩挐

摯鳥肘攘修蚳冠盤巨龍

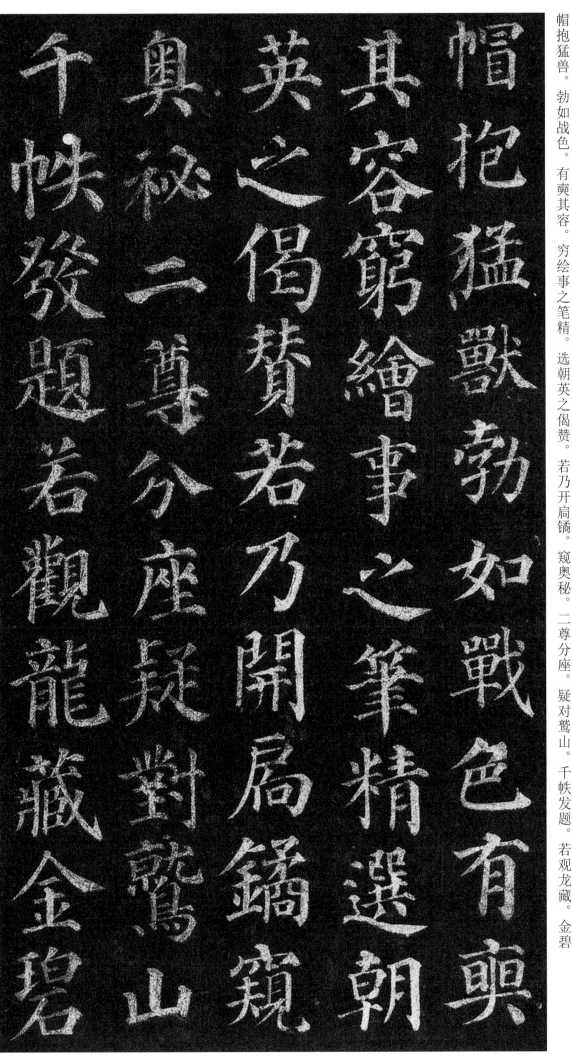

幪抱猛兽。勃如战色。有巓其容。穷绘事之笔精。选朝英之偈赞。若乃开局镯。窥奥秘。二尊分座。疑对鹫山。千帙发题。若观龙藏。金碧

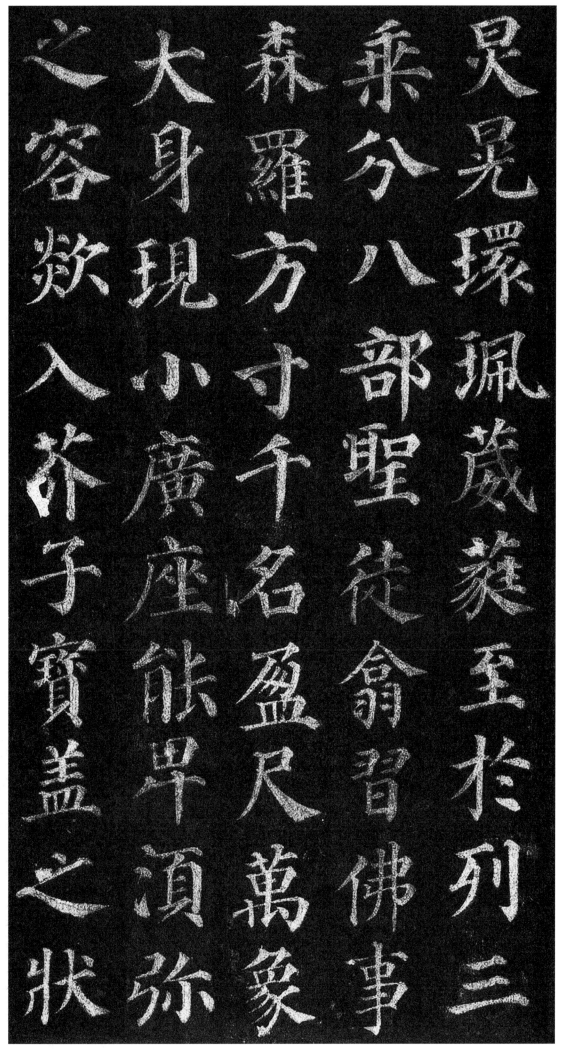

炅晃。环珮葳蕤。至于列三乘。分八部。圣徒翕习。佛事森罗。方寸千名。盈尺万象。大身现小。广座能卑。须弥之容。欻入芥子。宝盖之状。

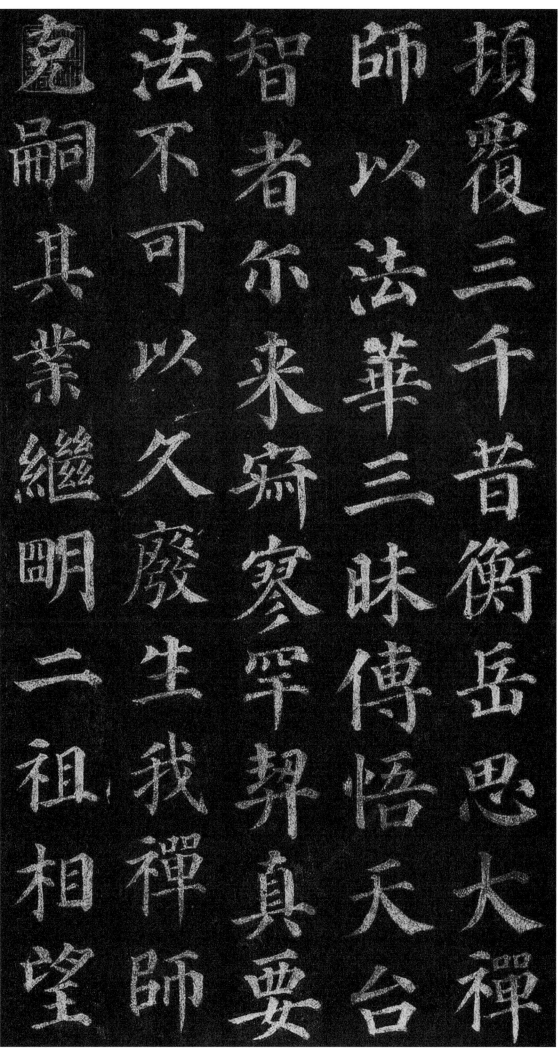

顿覆三千昔衡岳思大禅
师以法华三昧传悟天台
智者尔来寂寥罕契真要
法不可以久废生我禅师
嗣其业继明二祖相望

百年夫其法華之教也開
玄關於一念照圓鏡於十
方指陰界爲妙門驅塵勞
爲法侶聚沙能成佛道合
掌已入聖流三乘教門摠

百年。夫其法华之教也。开玄关于一念。照圆镜于十方。指阴界为妙门。驱尘劳为法侣。聚沙能成佛道。合掌已入圣流。三乘教门。总

45

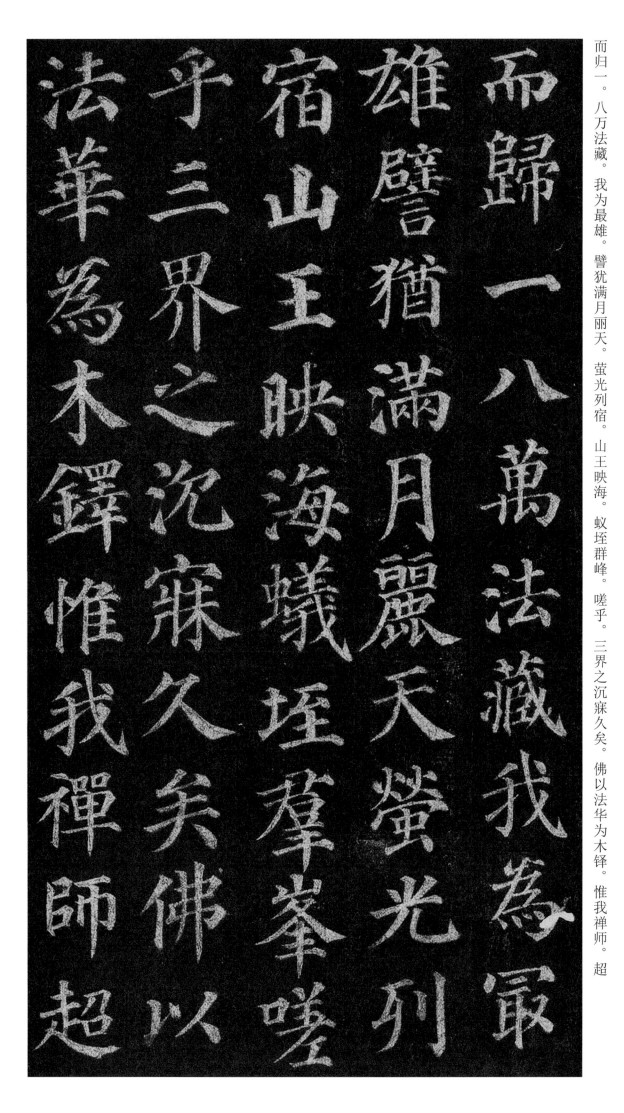

而归一。八万法藏。我为最雄。譬犹满月丽天。萤光列宿。山王映海。蚁垤群峰。嗟乎。三界之沉寐久矣。佛以法华为木铎。惟我禅师。超

然深悟。其皃也。岳渎之秀。冰雪之姿。果唇贝齿。莲目月面。望之厉。即之温。睹相未言。而降伏之心已过半矣。同行禅师抱玉。飞锡。袭

然深悟其皃也岳渎之秀

冰雪之姿果屑贝齿莲目

月面望之属即之温觐相

未言而降伏之心巳過半

矣同行禅师抱玉飛錫襲

衡台之秘躅傳止觀之精

義或名高帝選或行鑾

衆師共弘開示之宗盡羣

圓常之理門人苾芻如巖

靈悟淨真真空法濟等

衡台之秘躅。传止观之精义。或名高帝选。或行密众师。共弘开示之宗。尽契圆常之理。门人苾刍。如岩。灵悟。净真。真空。法济等。以

定慧为文质。以戒忍为刚柔。含朴玉之光辉。等旃檀之围绕。夫发行者因。因圆则福广。起因者相。相遣则慧深。求无为于有为。通解

定慧為文質以戒忍為刚
榮含朴玉之光輝等旃檀
之圍繞夫發行者因因圓
則福廣起因者相相遣則
慧深求無為於有為通解

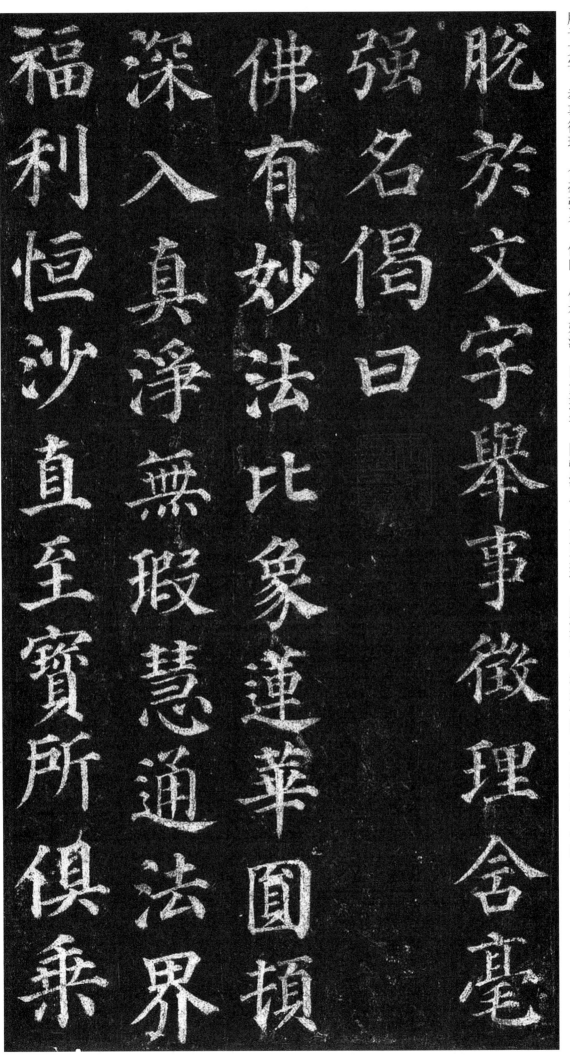

脱于文字。举事征理。含毫强名。偈曰。佛有妙法。比象莲华。圆顿深入。真净无瑕。慧通法界。福利恒沙。直至宝所。俱乘

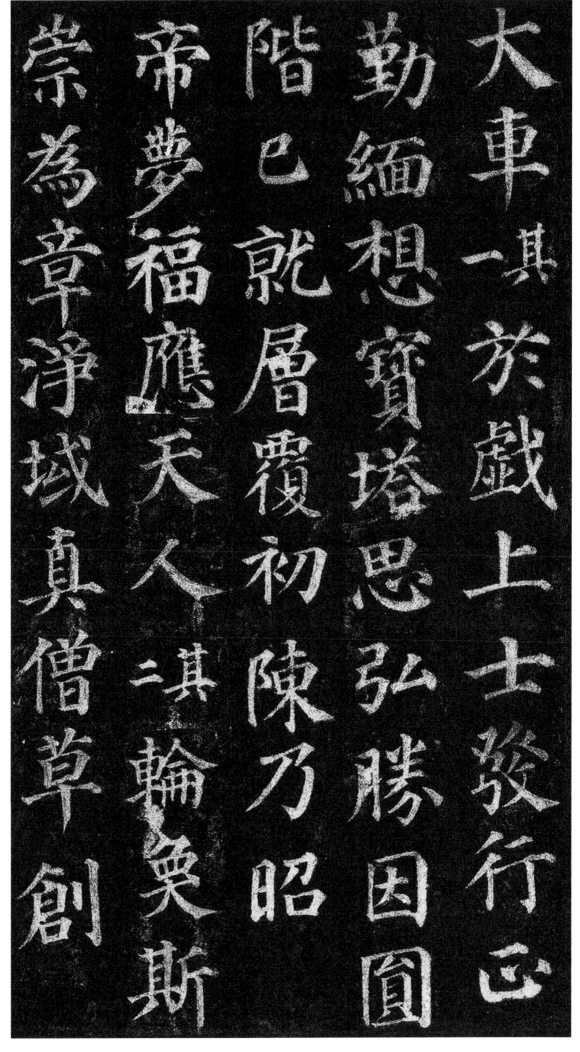

大車。其一。於戏上士。发行正勤。缅想宝塔。思弘胜因。圆阶已就。层覆初陈。乃昭帝梦。福应天人。其二。轮奂斯崇。为章净域。真僧草创。

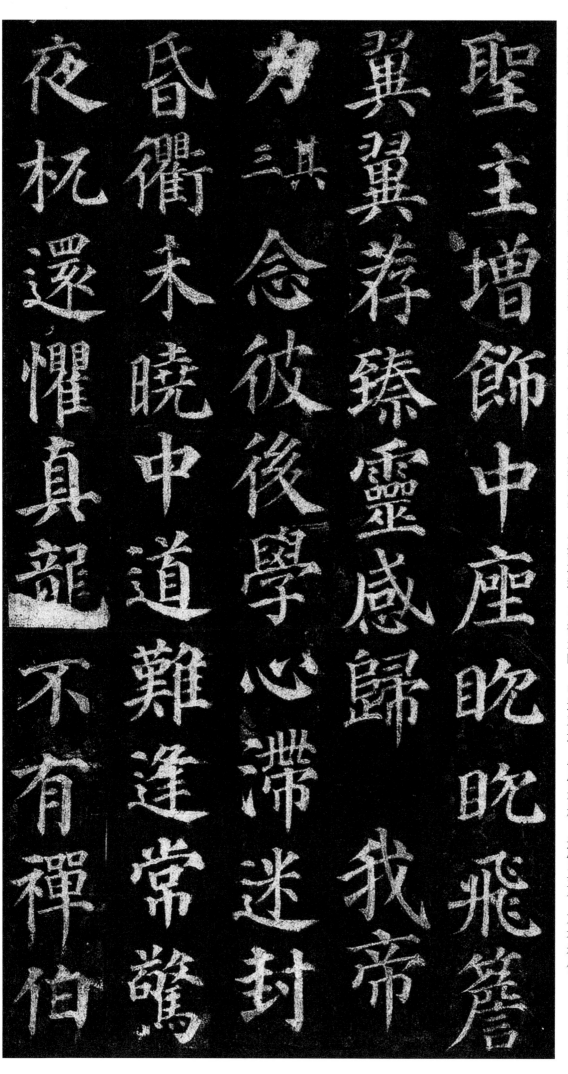

圣主增饰。中座眈眈。飞檐翼翼。荐臻灵感。归我帝力。其三。念彼后学。心滞迷封。昏衢未晓。中道难逢。常惊夜杌。还惧真龙。不有禅伯。

圣主增饰中座眈眈飞檐
冀翼荐臻灵感归我帝
其三念彼后学心滞迷封
昏衢未晓中道难逢常惊
夜杌还惧真龙不有禅伯

谁明大宗。其四。大海吞流。崇山纳壤。教门称顿。慈力能广。功起聚沙。德成合掌。开佛知见。法为无上。其五。情尘虽杂。性海无漏。定养圣胎。

誰明大宗四其大海吞流崇

山納壤教門稱頓慈力能

廣功起聚沙德成合掌開

佛知見法為無上五其情塵

雖雜性海無漏定之養聖胎

染生迷觳斷常起縛空色
同謬蓍蔔現前餘香何嗅
其六彤彤法宇縶我四依事
該理暢玉粹金輝慧鏡無
垢慈燈照微空王可託本

顒同歸其
天寶十一載歲次壬辰
四月乙丑朔廿二日戊
戌建敕撿挍塔使正
議大夫行內侍趙思
侃

愿同归。其七。天宝十一载。岁次壬辰。四月乙丑朔廿二日戊戌建。敕捡挍塔使。正议大夫。行内侍赵思侃。

判官内府丞車沖
撿挍僧義方
河南史華

判官。内府丞车冲。捡挍僧义方。河南史华刻。

永發源龍興流

澄泛灧中有方

塔自空而下久

令建塔廐也奇

逐望則朗近尋

水流開於法性

慈航塔現兆於

亦於無盡非至